CAT ILLUST BOOK

꽁냥꽁냥
고양이
일러스트

박지영 글 • 그림

단한권의책

꽁냥꽁냥 고양이 일러스트

발행일 2022년 12월 30일
지은이 박지영
펴낸이 장재열
펴낸곳 단한권의책
출판등록 제25100-2017-000072호 (2012년 9월 14일)
주소 서울시 은평구 서오릉로 20길 10-6
팩스 070-4850-8021
이메일 jjy5342@naver.com
블로그 http://blog.naver.com/only1book

ISBN 979-11-91853-28-5 (13650)
값 13,500원

차 례

3

준비물

펜

– 추천하는 펜 : 하이테크C(PILOT) 0.3 , 0.5
부드럽게 그려지고 번지지 않아 일러스트를 그리기에 좋아요.

– 이 책에서 꼭 사용해야 하는 볼펜은 정해져 있지 않아요.
평소에 즐겨 쓰는 펜으로 그리면 됩니다.

연필

– 연필은 경도(굵기)와 농도(진하기)에 따라 종류가 나뉘어요.
연필 밑에 쓰여 있는 H는 Hard, B는 Black을 나타냅니다.
H, 2H, 3H 등 H심의 숫자가 높을수록 단단하고 색이 연하며
B, 2B, 4B, 6B 등 B심의 숫자가 높을수록 무르고 색이 진하지요.

간단하게 그리고 싶다면 H나 HB를, 정밀한 표현과 명암이
들어간 그림을 그리고 싶다면 4B 이상을 사용하면 좋습니다.

색연필

– 파버카스텔 클래식 색연필 12색 이상 또는
타사 색연필 모두 무방합니다.

선 연습

펜 선 긋기

직선이나 곡선 등 다양한 모양의 선들을
많이 그어보고 손에 익히는 연습을 합니다.

연필 선 긋기

진하게 시작하여 점점 연하게 선을 긋습니다.

직선 긋기

직선 긋기

일정하게 힘을 주며 직선을
반복하여 그어보세요.

안쪽에서 바깥쪽으로 힘을
줬다 빼면서 선을 그어보세요.

바깥쪽에서 안쪽으로 힘을
줬다 빼면서 선을 그어보세요.

벵갈

표범이 떠오르는 매력적인 무늬의 벵갈 고양이를 그려보아요.

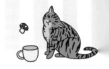

✤ 다양한 포즈 그리기

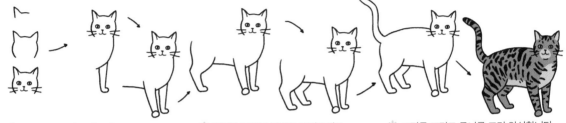

🐾 귀와 얼굴부터 그려주세요.

🐾 얼굴을 그리고 앞발을 그려주세요.

🐾 꼬리를 그리고 무늬를 그려 완성합니다.

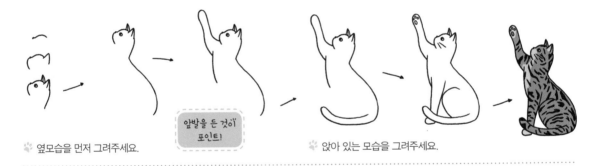

앞발을 든 것이
포인트!

🐾 옆모습을 먼저 그려주세요.

🐾 앉아 있는 모습을 그려주세요.

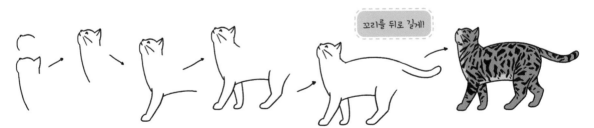

꼬리를 뒤로 길게!

🐾 위를 바라보고 있는 모습을
이마부터 그려주세요.

🐾 동그란 발을 그리고 무늬를 그려 완성해주세요.

6

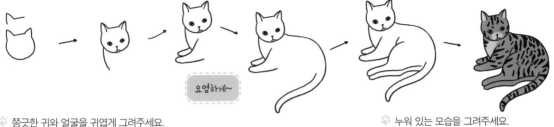

요염하게~

🐾 쫑긋한 귀와 얼굴을 귀엽게 그려주세요.

🐾 누워 있는 모습을 그려주세요.

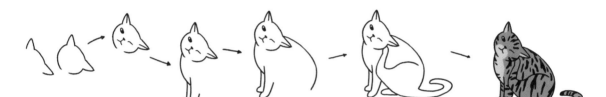

🐾 한쪽 눈을 감은 모습을 그려주세요.

🐾 무늬를 그리고 색을 칠해줍니다.

② decorate

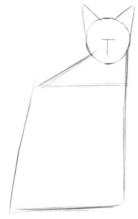

❶ 얼굴과 몸을 큰 형태로 잡아주세요.

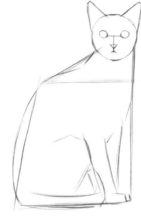

❷ 이목구비와 다리,
 꼬리의 형태도 그려주세요.

완성

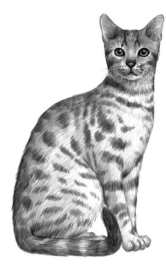

❹ 디테일한 묘사를 하며 완성합니다.

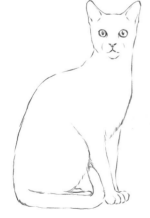

❸ 형태를 잡았던 선은 지우고 털과 무늬를 그려주세요.

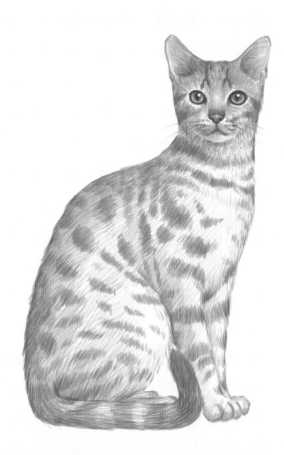

페르시안 도도하고 사랑스러운 페르시안 고양이를 그려보아요.

1 다양한 포즈 그리기

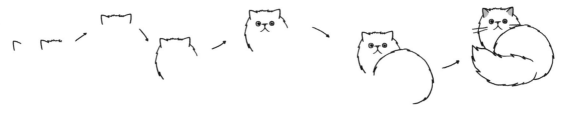

🐾 쫑긋한 귀를 그려주세요.
🐾 풍성한 털이 있는 얼굴을 그려주세요.
🐾 꼬리도 풍성하게 그려주세요.

꼬리를 살랑살랑~

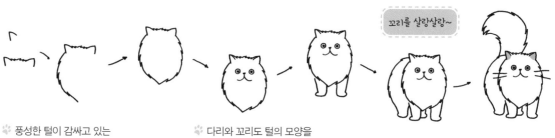

🐾 풍성한 털이 감싸고 있는
얼굴을 그려주세요.

🐾 다리와 꼬리도 털의 모양을
살려가며 그려주세요.

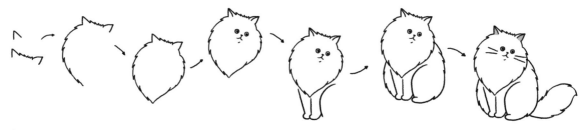

🐾 귀부터 그리고 얼굴 전체를 그려주세요.

🐾 둥그런 발과 몸을 그려 완성해줍니다.

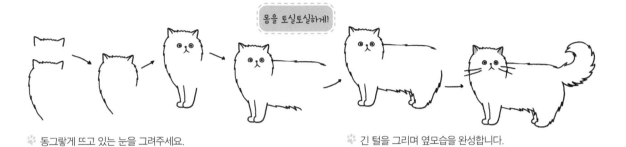

🐾 동그랗게 뜨고 있는 눈을 그려주세요.

🐾 긴 털을 그리며 옆모습을 완성합니다.

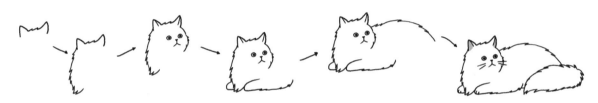

🐾 전체적으로 털을 풍성하게 표현하며 완성해주세요.

2 decorate

③ 정밀하게 그리기

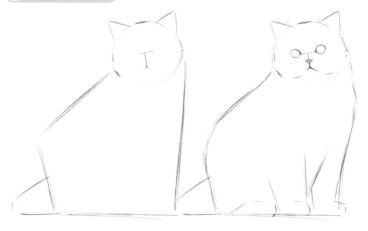

❶ 얼굴과 몸을 큰 형태로 잡아주세요.

❷ 이목구비와 다리, 꼬리의 형태도 그려주세요.

완성

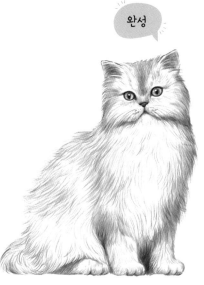

❹ 디테일한 묘사를 하며 완성합니다.

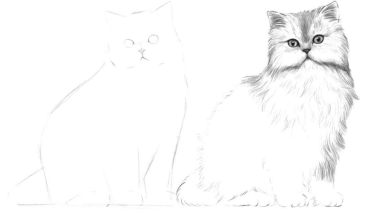

❸ 형태를 잡았던 선은 지우고 풍성한 털을 그려주세요.

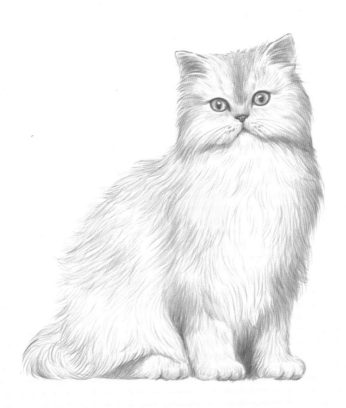

브리티시 쇼트헤어

동글동글 귀여운 브리티시 쇼트헤어를 그려보아요.

1 다양한 포즈 그리기

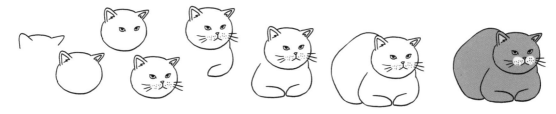

🐾 쫑긋한 귀와 동그란 얼굴을 그려주세요.

🐾 눈, 코, 입을 그리고 앞으로
 모으고 있는 앞발을 그려주세요.

🐾 색을 칠하고 완성합니다.

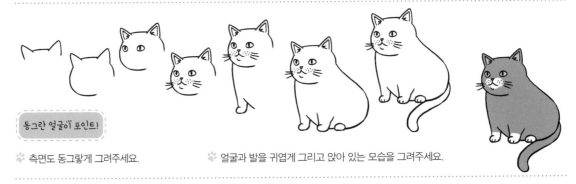

동그란 얼굴이 포인트!

🐾 측면도 동그랗게 그려주세요.

🐾 얼굴과 발을 귀엽게 그리고 앉아 있는 모습을 그려주세요.

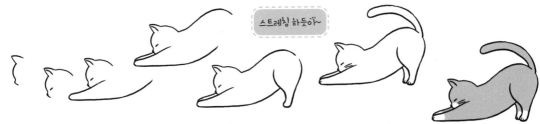

스트레칭 하듯이~

🐾 옆모습은 이마부터 그리고
 쭉 펴고 있는 앞다리를 그려주세요.

🐾 높이 올라간 엉덩이와 꼬리를 그려주세요.

14

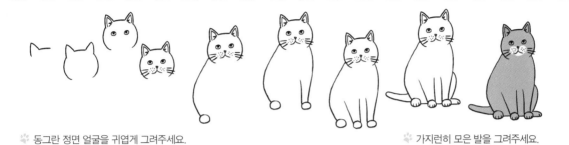

🐾 동그란 정면 얼굴을 귀엽게 그려주세요. 🐾 가지런히 모은 발을 그려주세요.

벌러덩~

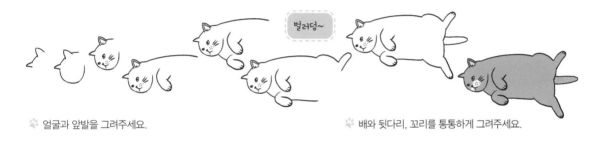

🐾 얼굴과 앞발을 그려주세요. 🐾 배와 뒷다리, 꼬리를 통통하게 그려주세요.

2 decorate

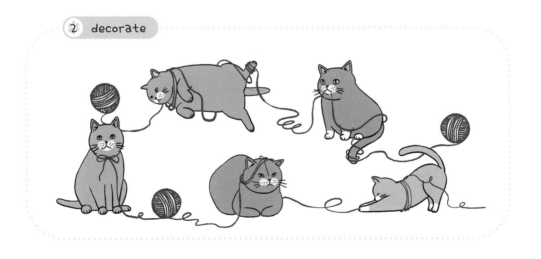

❶ 얼굴과 몸을 큰 형태로 잡아주세요.

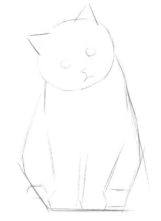

❷ 이목구비와 다리,
　 꼬리의 형태도 그려주세요.

완성

❹ 디테일한 묘사를 하며 완성합니다.

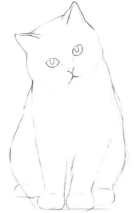

❸ 형태를 잡았던 선은 지우고 풍성한 털을 그려주세요.

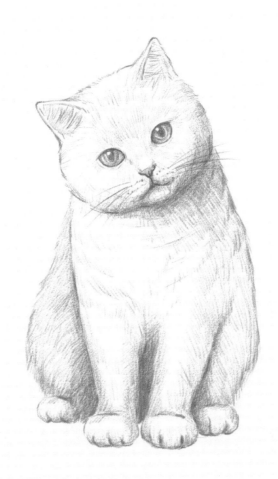

 러시안 블루 　예쁜 회색 옷을 입은 러시안 블루를 그려보아요.

1 다양한 포즈 그리기

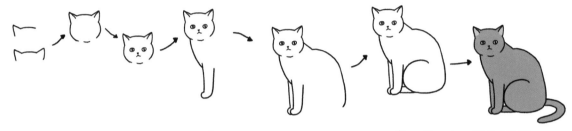

🐾 뾰족한 귀와 동그란 얼굴을 그려주세요.　🐾 가지런히 모은 앞발을 그려주세요.　🐾 꼬리를 그리고 색을 칠해줍니다.

등을 동그랗게!

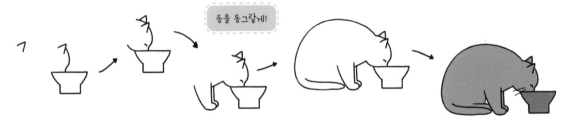

🐾 밥을 먹고 있는 옆모습과 그릇을 그려주세요.　🐾 앉아 있는 옆모습을 그려주세요.

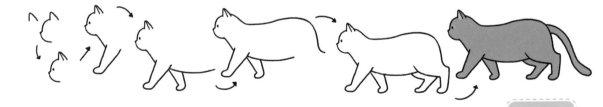

꼬리를 길게~

🐾 동그란 얼굴과 귀를 그려주세요.　🐾 부드러운 곡선으로 옆모습을 완성해주세요.

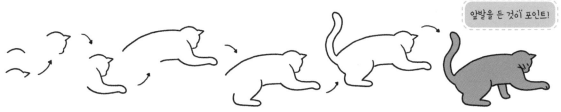

🐾 장난치고 있는 귀여운 앞발을 그려주세요.

🐾 꼬리를 그리고 색칠해주세요.

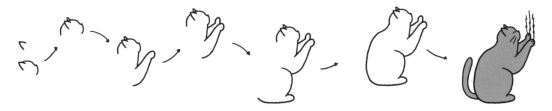

🐾 쫑긋한 귀를 그려주세요.

🐾 벽을 긁고 있는 옆모습을 그려주세요.

2 decorate

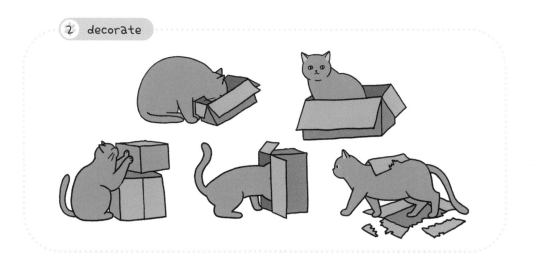

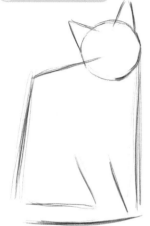

❶ 먼저 큰 형태를 나누어 그려주세요.

❷ 큰 형태 안에서 작은 형태를 나누어 그려주세요.

완성

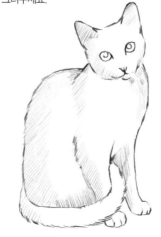

❹ 디테일한 묘사를 하며 완성합니다.

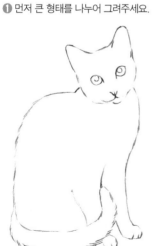

❸ 형태를 잡았던 선은 지우고 명암을 살려가며 털을 표현해주세요.

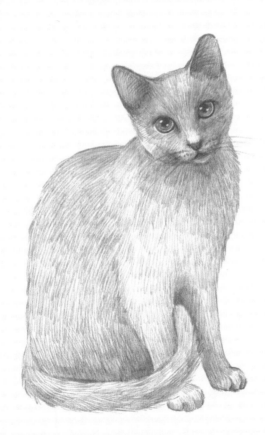

샴

신비한 푸른 눈을 가진 애교쟁이 샴 고양이를 그려보아요.

1 다양한 포즈 그리기

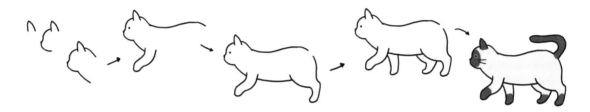

🐾 옆모습을 그려주세요. 🐾 발을 그려주세요. 🐾 꼬리를 그리고 색칠해주세요.

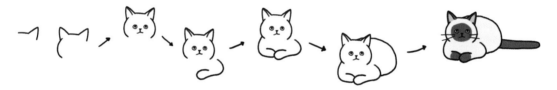

🐾 쫑긋한 귀와 눈을 그려주세요. 🐾 웅크린 모습을 그려주세요.

강화를 신은 것처럼 색을 칠해 봐요!

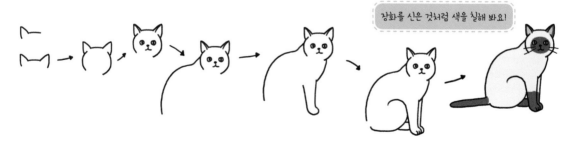

🐾 귀부터 그리고 동그란 얼굴을 순서대로 그려주세요. 🐾 앉아 있는 모습을 그리고 색을 칠해줍니다.

22

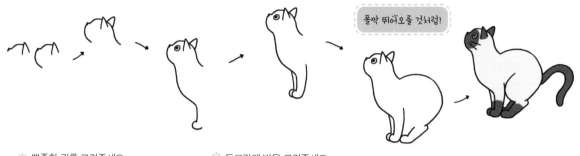

폴짝 뛰어오를 것처럼!

🐾 뾰족한 귀를 그려주세요. 🐾 동그랗게 발을 그려주세요.

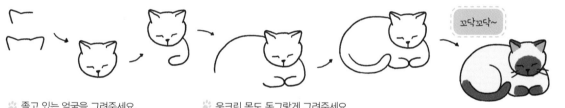

꼬닥꼬닥~

🐾 졸고 있는 얼굴을 그려주세요. 🐾 웅크린 몸도 동그랗게 그려주세요.

② decorate

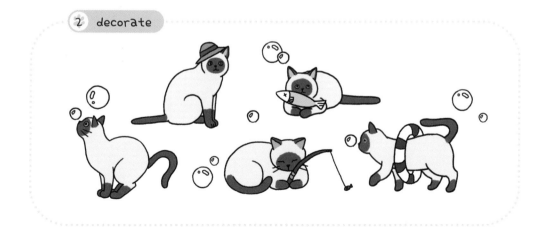

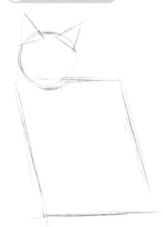

① 먼저 큰 형태를 나누어 그려주세요.

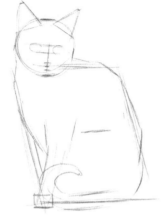

② 큰 형태 안에서 작은 형태를 나누어 그려주세요.

완성

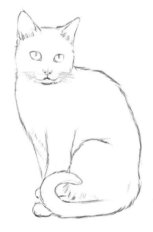

③ 형태를 잡았던 선은 지우고 명암을 살려가며 털을 표현해주세요.

④ 디테일한 묘사를 하며 완성합니다.

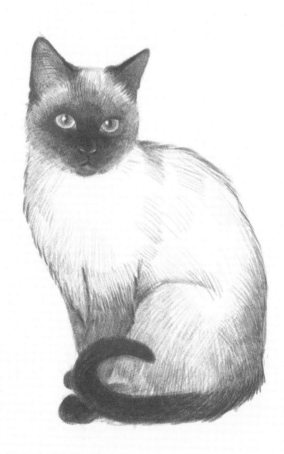

랙돌

우아한 꽃미모의 랙돌을 그려보아요.

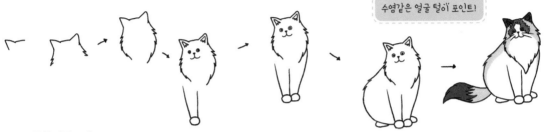

수염같은 얼굴 털이 포인트!

🐾 뾰족한 귀를 그리고
풍성한 얼굴 털을 그려주세요.

🐾 얼굴을 그리고 앞발을 그려주세요.

🐾 꼬리도 풍성하게 그려주세요.

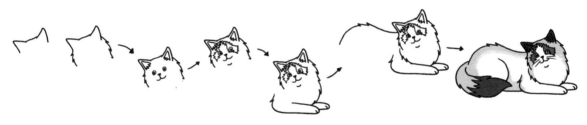

🐾 동그란 눈을 그리고 털색이 다른 부분을 그려주세요.

🐾 엎드려 있는 모습을 그려주세요.

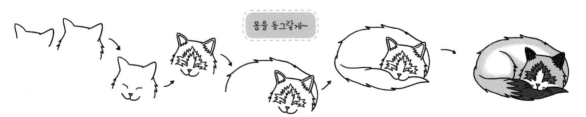

몸을 동그랗게~

🐾 쫑긋한 귀를 그리고 감은 눈을 그려주세요.

🐾 감고 있는 꼬리를 그려주세요.

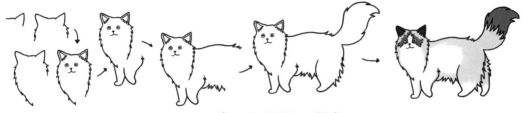

🐾 풍성한 털이 있는 얼굴을 그려주세요.　　　🐾 동글동글한 발을 그려주세요.

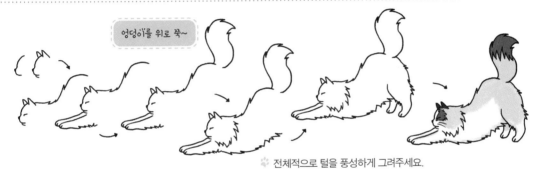

엉덩이를 위로 쭉~

🐾 전체적으로 털을 풍성하게 그려주세요.

2 decorate

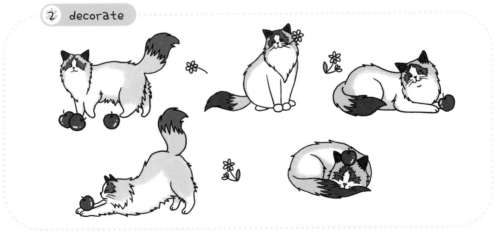

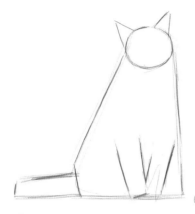

① 먼저 큰 형태를 나누어 그려주세요.

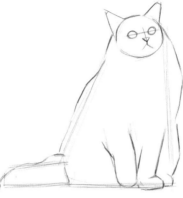

② 큰 형태 안에서 작은 형태를 나누어
그려주세요.

완성

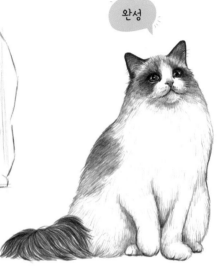

④ 디테일한 묘사를 하며 완성합니다.

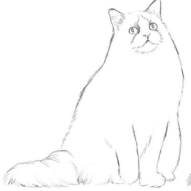

③ 형태를 잡았던 선은 지우고 명암을 살려가며 털을 표현해주세요.

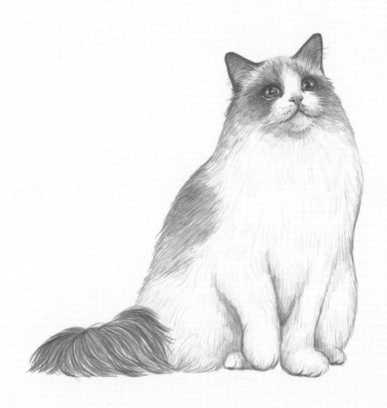

이그저틱 쇼트헤어

🐾 다양한 포즈 그리기

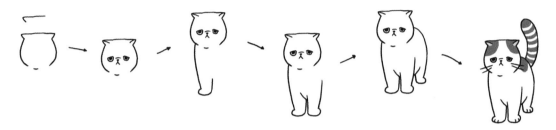

🐾 작은 귀와 동그란 얼굴을 그려주세요.　　🐾 눌린 코와 살짝 처진 눈을 그려주세요.　　🐾 몸과 꼬리를 통통하게 그리고 색을 칠해주세요.

🐾 졸린 눈을 그려주세요.　　　　　　　　　🐾 엎드려 있는 모습을 그려주세요.

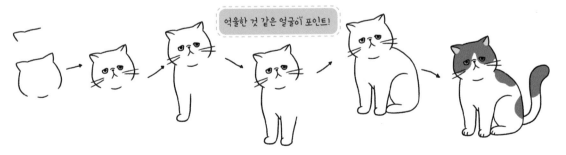

억울한 것 같은 얼굴이 포인트!

🐾 갸우뚱한 얼굴을 귀부터 그려주세요.　　　🐾 동그랗고 통통한 발을 그려주세요.

30

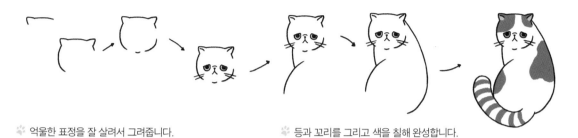

🐾 억울한 표정을 잘 살려서 그려줍니다.　　🐾 등과 꼬리를 그리고 색을 칠해 완성합니다.

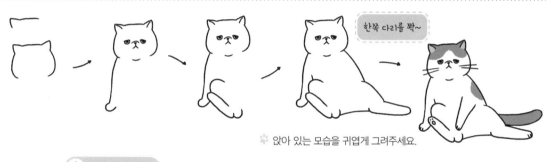

한쪽 다리를 쫙~

🐾 앉아 있는 모습을 귀엽게 그려주세요.

② decorate

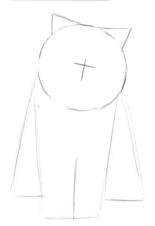

❶ 먼저 큰 형태를 나누어 그려주세요.

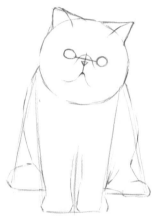

❷ 큰 형태 안에서 작은 형태를 나누어
그려주세요.

완성

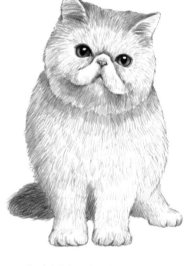

❹ 디테일한 묘사를 하며 완성합니다.

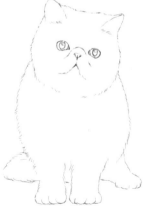

❸ 형태를 잡았던 선은 지우고 명암을 살려가며 털을 표현해주세요.

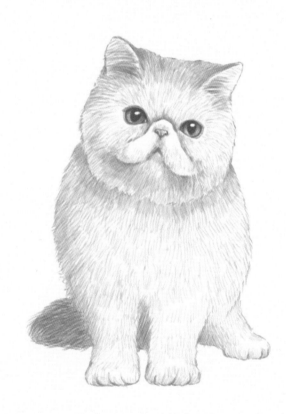

아비시니안

멋진 아이라인을 가진 아비시니안을 그려보아요.

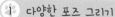

① 다양한 포즈 그리기

긴 꼬리가 포인트!

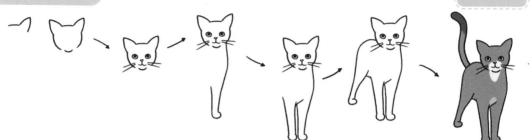

🐾 큼직하고 뾰족한 귀를 먼저 그려주세요.

🐾 얼굴을 그리고 날씬한 다리를 그려주세요.

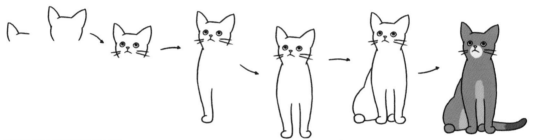

🐾 눈동자가 위를 향하게 그려주세요.

🐾 앉아 있는 모습을 그려주세요.

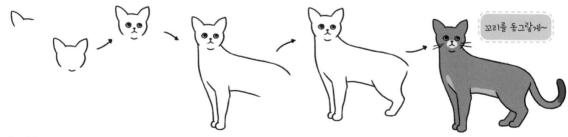

꼬리를 동그랗게~

🐾 귀와 얼굴 모양부터 그려주세요.

🐾 다리와 몸은 날씬하게 그려주세요.

34

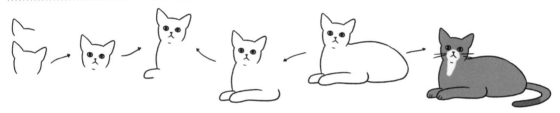

몸에 비해 얼굴이 작게!

🐾 감고 있는 꼬리를 그리고 색을 칠해주세요.

🐾 귀와 얼굴을 그리고 엎드려 있는 모습을 그려주세요.

2 decorate

정밀하게 그리기

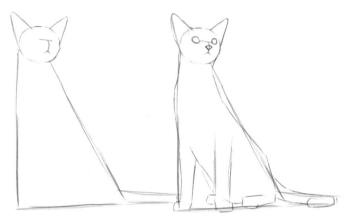

① 먼저 큰 형태를 나누어 그려주세요.

② 큰 형태 안에서 작은 형태를 나누어
그려주세요.

완성

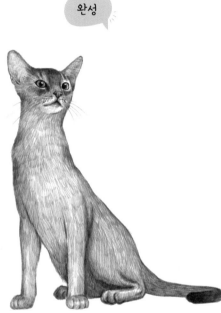

④ 디테일한 묘사를 하며 완성합니다.

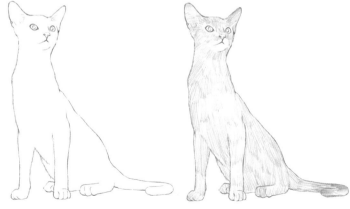

③ 형태를 잡았던 선은 지우고 명암을 살려가며 털을 표현해주세요.

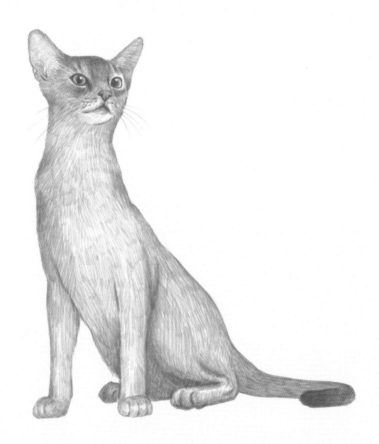

사랑스러운 얼굴의 스코티시 폴드를 그려보아요.

🐾 **다양한 포즈 그리기**

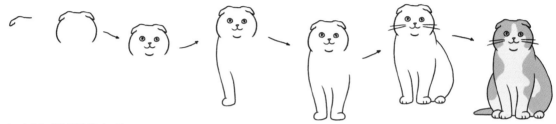

🐾 귀엽게 접힌 귀를 먼저 그리고
얼굴을 그려주세요.

🐾 전체적으로 동그랗고 통통하게 그려주세요.

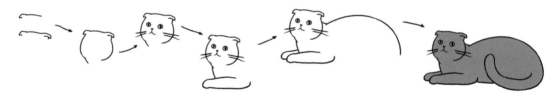

🐾 귀와 얼굴을 그리고 수염도 그려주세요.

🐾 둥글게 등을 그려 엎드려 있는 모습을 그려주세요.

동글동글 귀엽게~

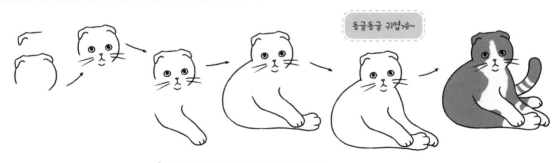

🐾 통통한 발을 그리고 색칠해서 완성합니다.

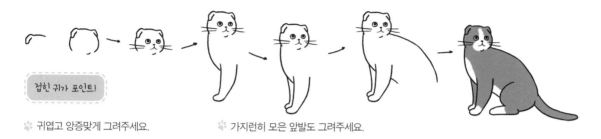

🐾 귀엽고 앙증맞게 그려주세요.　　🐾 가지런히 모은 앞발도 그려주세요.

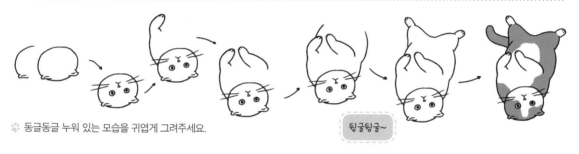

🐾 동글동글 누워 있는 모습을 귀엽게 그려주세요.　　뒹굴뒹굴~

② decorate

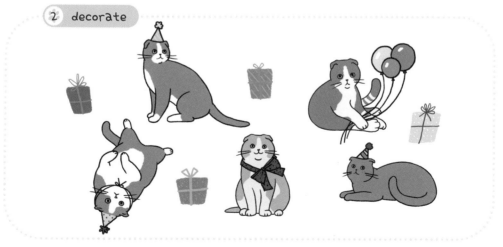

39

③ 정밀하게 그리기

❶ 먼저 큰 형태를 나누어 그려주세요.

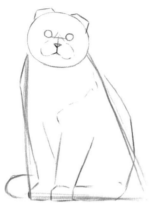

❷ 큰 형태 안에서 작은 형태를 나누어 그려주세요.

완성

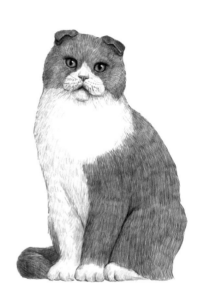

❹ 디테일한 묘사를 하며 완성합니다.

❸ 형태를 잡았던 선은 지우고 명암을 살려가며 털을 표현해주세요.

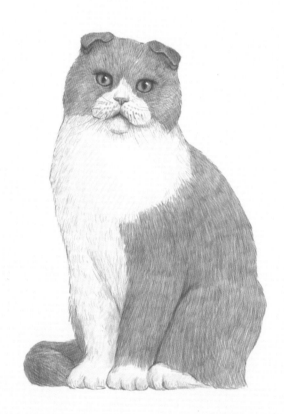

스핑크스

털이 없는 신비한 매력의 스핑크스 고양이를 그려보아요.

1 다양한 포즈 그리기

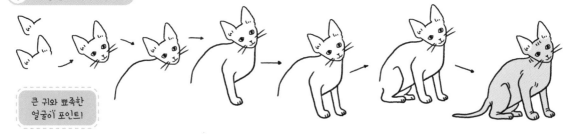

> 큰 귀와 뾰족한
> 얼굴이 포인트!

🐾 얼굴을 그리고 앞발을 그려주세요.　　　🐾 꼬리를 가늘게 그리고 주름을 표현해주세요.

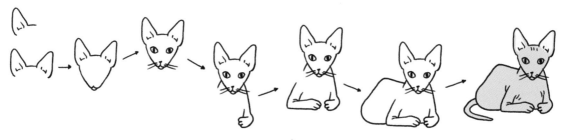

🐾 귀와 얼굴을 먼저 그려주세요.　　　🐾 웅크리고 있는 모습을 그려주세요.

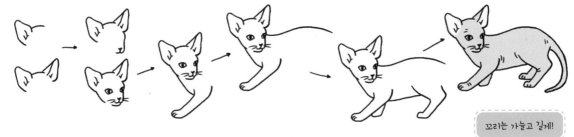

🐾 쫑긋 세운 귀를 그리고 측면 얼굴을 그려주세요.　　　🐾 전체적으로 날씬하게 그려주세요.

> 꼬리는 가늘고 길게!

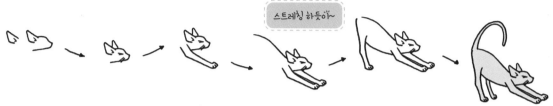

🐾 뾰족한 귀와 동그란 얼굴을 그려주세요. 🐾 가지런히 모은 앞발을 그려주세요. 🐾 꼬리를 그리고 색을 칠해줍니다.

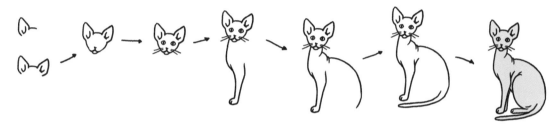

🐾 뾰족한 귀와 동그란 얼굴을 그려주세요. 🐾 가지런히 모은 앞발을 그려주세요. 🐾 꼬리를 그리고 색을 칠해줍니다.

2 decorate

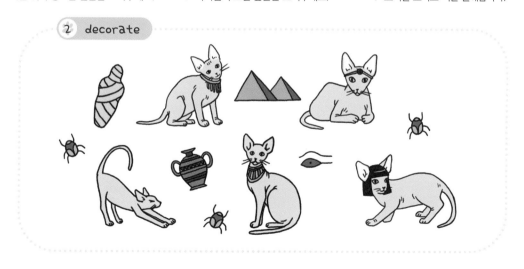

3 정밀하게 그리기

❶ 먼저 큰 형태를 나누어 그려주세요.

❷ 큰 형태 안에서 작은 형태를 나누어 그려주세요.

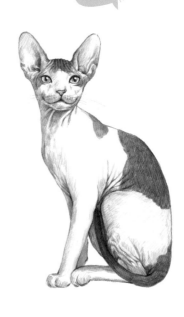

완성

❹ 디테일한 묘사를 하며 완성합니다.

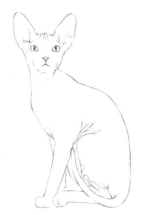

❸ 형태를 잡았던 선은 지우고 명암을 살려가며 털을 표현해주세요.

44

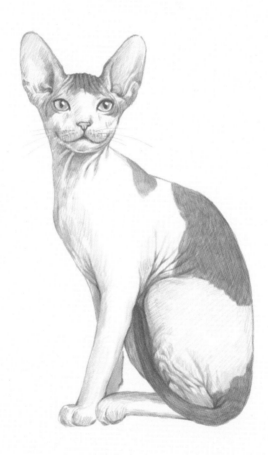

노르웨이 숲

1 다양한 포즈 그리기

사뿐사뿐~

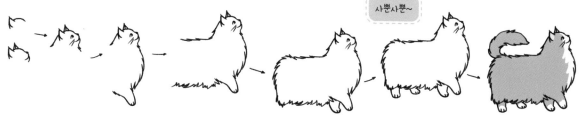

🐾 뾰족한 귀와 풍성한 털이 있는 얼굴을 그려주세요.　　🐾 긴 털이 풍성한 몸을 그려주세요.　　🐾 꼬리도 풍성하게 그려주세요.

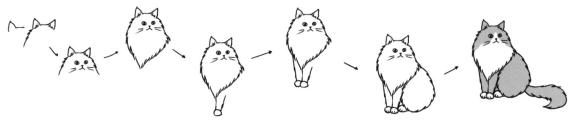

🐾 귀와 얼굴을 먼저 그려주세요.　　🐾 앉아 있는 모습을 그려주세요.

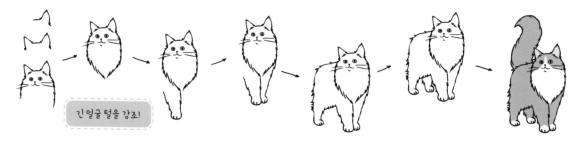

긴 얼굴 털을 강조!

🐾 전체적으로 털을 풍성하게 표현해주세요.

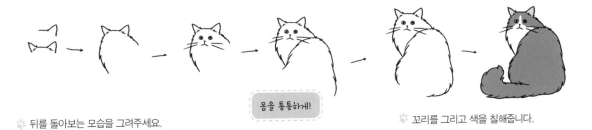

몸을 통통하게!

🐾 뒤를 돌아보는 모습을 그려주세요.

🐾 꼬리를 그리고 색을 칠해줍니다.

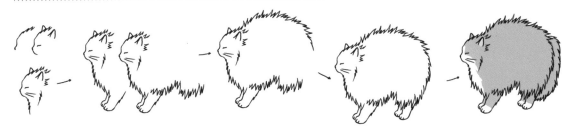

🐾 털을 뾰족하고 풍성하게 그려 놀란 모습을 그려주세요.

2 decorate

47

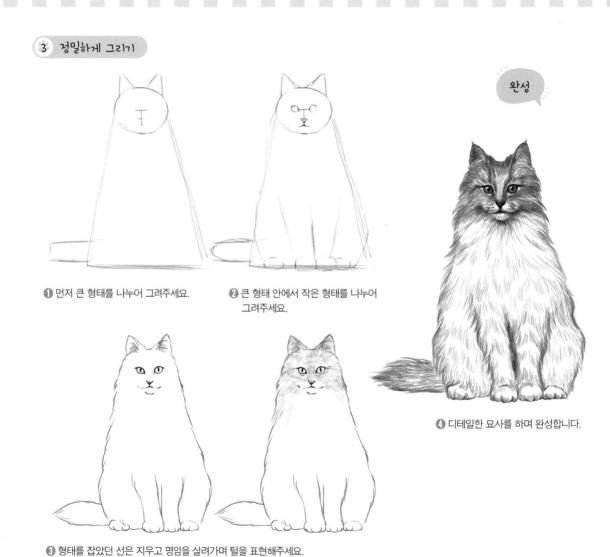

③ 정밀하게 그리기

완성

❶ 먼저 큰 형태를 나누어 그려주세요.

❷ 큰 형태 안에서 작은 형태를 나누어
그려주세요.

❸ 형태를 잡았던 선은 지우고 명암을 살려가며 털을 표현해주세요.

❹ 디테일한 묘사를 하며 완성합니다.

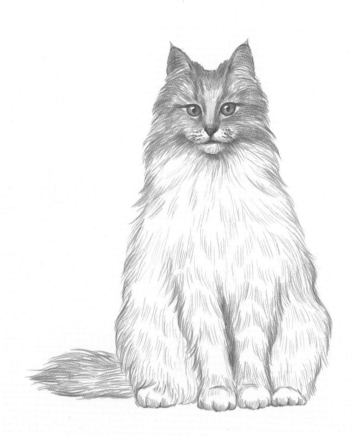

데본 렉스

큰 귀를 가진 매력 만점 데본 렉스를 그려보아요.

1 다양한 포즈 그리기

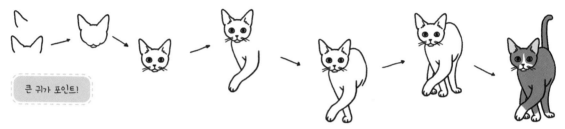

큰 귀가 포인트!

🐾 얼굴을 그리고 앞발을 그려주세요.　　🐾 꼬리도 그려주세요.

꼬리는 길게~

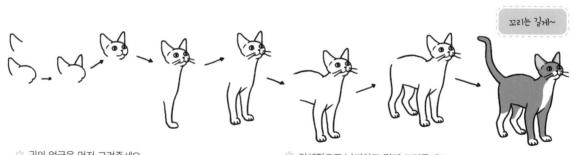

🐾 귀와 얼굴을 먼저 그려주세요.　　🐾 전체적으로 날씬하고 길게 그려주세요.

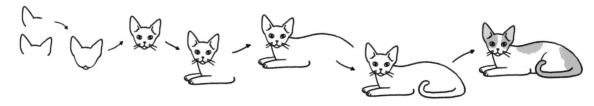

🐾 엎드려 있는 모습을 그리고 색을 칠해 완성해주세요.

50

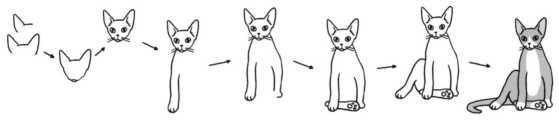

🐾 뾰족하고 큰 귀와 얼굴을 그려주세요.

🐾 발바닥을 귀엽게 그려주세요.

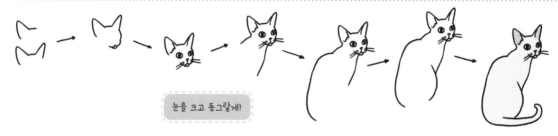

눈을 크고 동그랗게!

🐾 날씬하게 몸을 그리고 색을 칠해 완성해주세요.

2 decorate

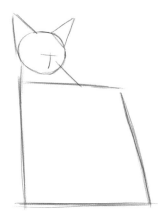

❶ 먼저 큰 형태를 나누어 그려주세요.

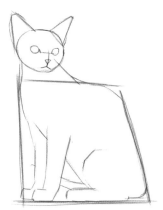

❷ 큰 형태 안에서 작은 형태를 나누어 그려주세요.

완성

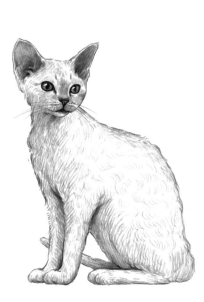

❹ 디테일한 묘사를 하며 완성합니다.

❸ 형태를 잡았던 선은 지우고 명암을 살려가며 털을 표현해주세요.

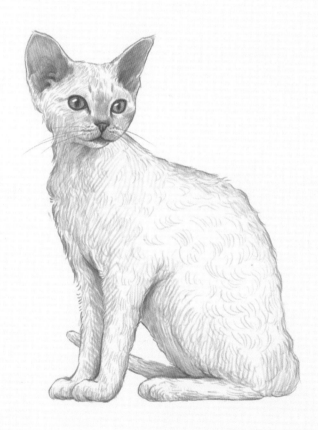

버만

흰 양말을 신은 버만을 그려보아요.

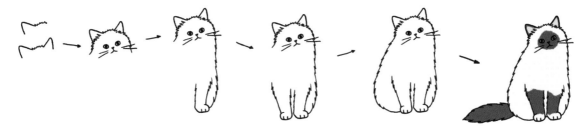

🐾 풍성한 털이 있는 얼굴을 그려주세요. 🐾 긴 털이 풍성한 몸을 그려주세요. 🐾 꼬리도 풍성하게 그려주세요.

털을 삐죽삐죽~

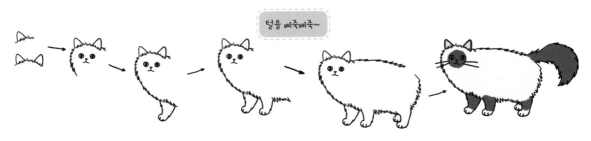

🐾 귀와 얼굴을 먼저 그려주세요. 🐾 전체적으로 털을 풍성하게 그리고 색을 칠해줍니다.

앞발과 꼬리를 가지런히~

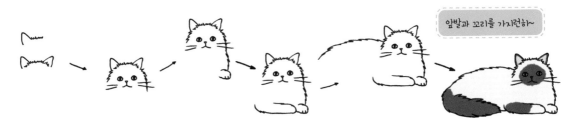

🐾 엎드려 있는 모습을 그리고 색을 칠해 완성합니다.

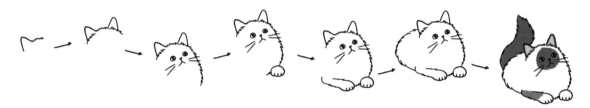

🐾 귀와 얼굴을 귀엽게 그려주세요.　　　　　🐾 앞발도 그리고 양말처럼 색칠해주세요.

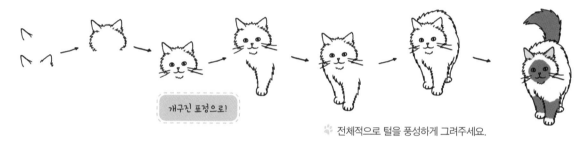

개구진 표정으로!

🐾 전체적으로 털을 풍성하게 그려주세요.

2 decorate

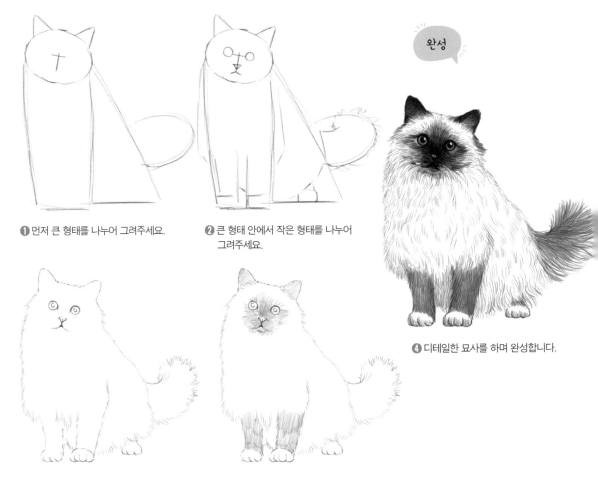

① 먼저 큰 형태를 나누어 그려주세요.

② 큰 형태 안에서 작은 형태를 나누어 그려주세요.

완성

④ 디테일한 묘사를 하며 완성합니다.

③ 형태를 잡았던 선은 지우고 명암을 살려가며 털을 표현해주세요.

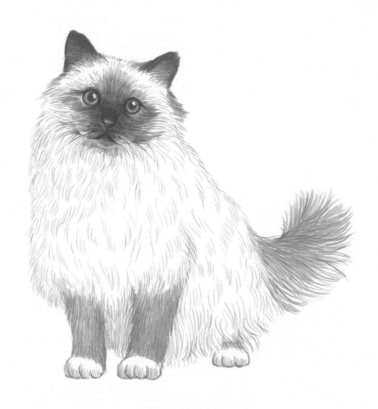

셀커크 렉스

곱슬곱슬 인형같은 셀커크 렉스를 그려보아요.

1 다양한 포즈 그리기

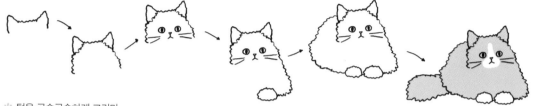

🐾 털을 곱슬곱슬하게 그리며
　 귀와 얼굴을 그려주세요.

🐾 얼굴을 그리고 앞발을 그려주세요.

🐾 곱슬곱슬한 털을 자유롭게 표현해주세요.

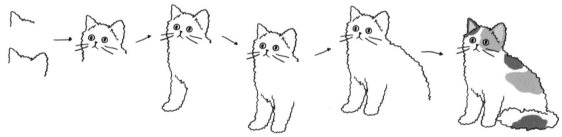

🐾 귀와 얼굴 순서로 그려주세요.

🐾 앉아 있는 모습을 그려주세요.

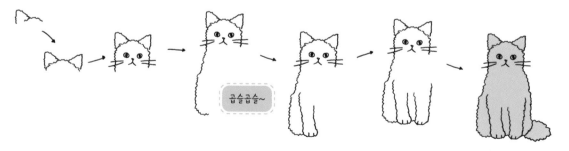

곱슬곱슬~

🐾 전체적으로 곱슬곱슬한 털을 표현해주세요.

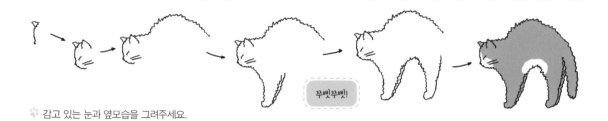

🐾 감고 있는 눈과 옆모습을 그려주세요.

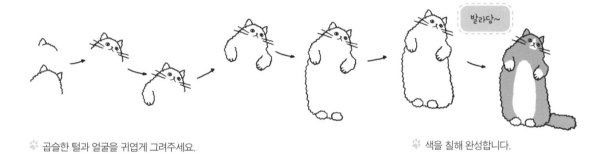

🐾 곱슬한 털과 얼굴을 귀엽게 그려주세요.

🐾 색을 칠해 완성합니다.

2 decorate

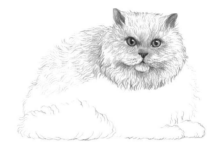

3 정밀하게 그리기

❶ 먼저 큰 형태를 나누어 그려주세요.

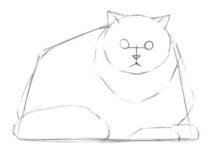

❷ 큰 형태 안에서 작은 형태를 나누어 그려주세요.

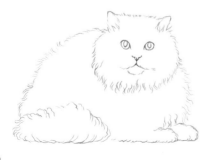

❸ 형태를 잡았던 선은 지우고 명암을 살려가며 털을 표현해주세요.

완성

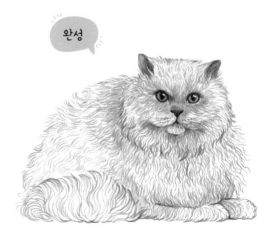

❹ 디테일한 묘사를 하며 완성합니다.

60

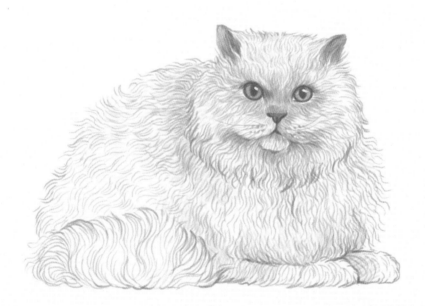

터키시 앙고라

새하얗고 부드러운 털옷을 입은 터키시 앙고라를 그려보아요.

1 다양한 포즈 그리기

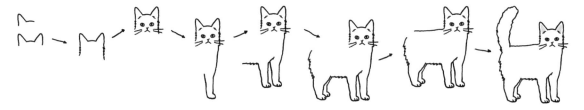

🐾 쫑긋한 귀와 갸름한 얼굴을 그려주세요.　　🐾 얼굴을 그리고 서 있는 모습을 그려주세요.　　🐾 꼬리도 풍성하게 그려주세요.

> 귀와 눈만 색을 살짝!

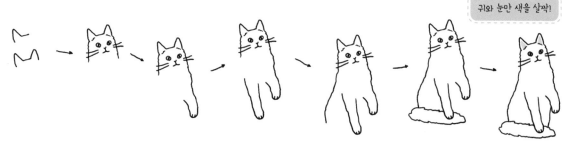

🐾 얼굴을 그리고 앞발을 그려주세요.　　🐾 서 있는 모습을 그리고 눈과 귀를 색칠해 완성합니다.

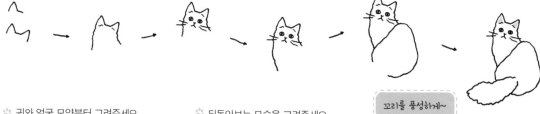

🐾 귀와 얼굴 모양부터 그려주세요.　　🐾 뒤돌아보는 모습을 그려주세요.

> 꼬리를 풍성하게~

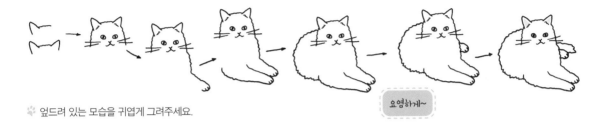

🐾 엎드려 있는 모습을 귀엽게 그려주세요.

요염하게~

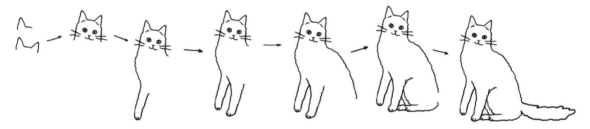

🐾 얼굴과 앞발을 먼저 그려주세요.　　🐾 전체적으로 날씬하고 우아하게 그려주세요.

(2) decorate

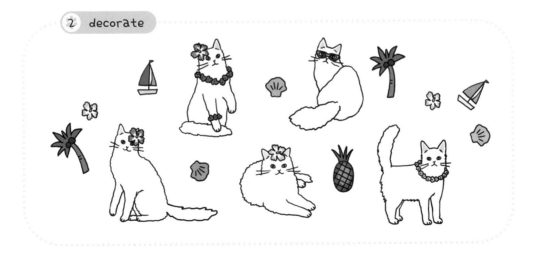

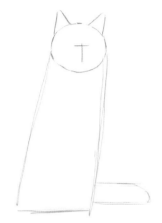

❶ 먼저 큰 형태를 나누어 그려주세요.

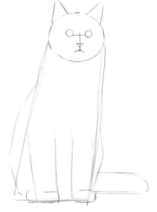

❷ 큰 형태 안에서 작은 형태를 나누어
그려주세요.

❸ 형태를 잡았던 선은 지우고 명암을 살려가며 털을 표현해주세요.

완성

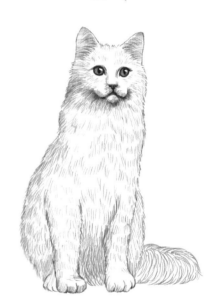

❹ 디테일한 묘사를 하며 완성합니다.

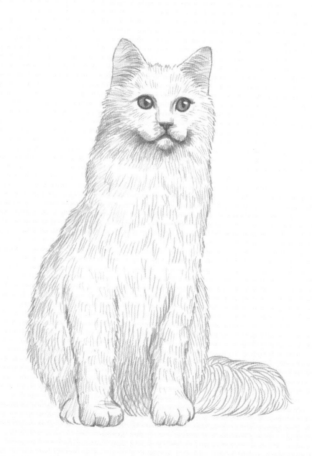

메인 쿤

멋진 털을 가진 털복숭이 메인 쿤을 그려보아요.

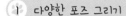

🐾 **다양한 포즈 그리기**

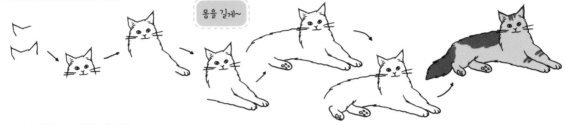

몸을 길게~

🐾 뾰족한 귀와 풍성한 털이 있는
　얼굴을 그려주세요.

🐾 긴 털이 풍성한 몸을 그려주세요.

🐾 꼬리도 풍성하게 그려주세요.

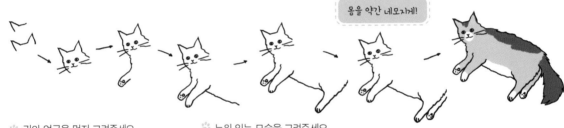

몸을 약간 네모지게!

🐾 귀와 얼굴을 먼저 그려주세요.

🐾 누워 있는 모습을 그려주세요.

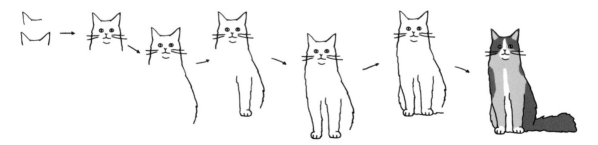

🐾 전체적으로 털을 풍성하게 표현해주세요.

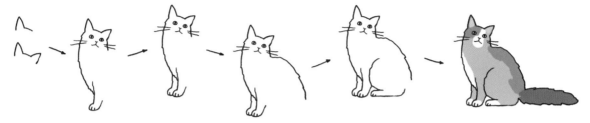

🐾 귀와 얼굴, 몸을 그려주세요.　　🐾 앞발을 나란히 그려주세요.　　🐾 색을 칠해 완성합니다.

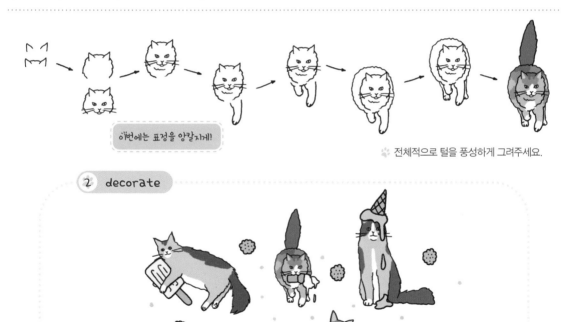

이번에는 표정을 앙칼지게!

🐾 전체적으로 털을 풍성하게 그려주세요.

② decorate

3 정밀하게 그리기

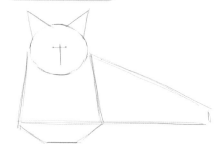

❶ 먼저 큰 형태를 나누어 그려주세요.

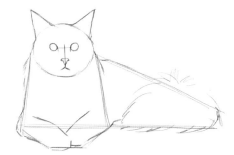

❷ 큰 형태 안에서 작은 형태를 나누어 그려주세요.

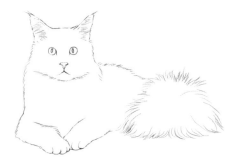

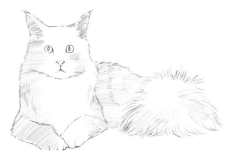

❸ 형태를 잡았던 선은 지우고
명암을 살려가며 털을 표현해주세요.

완성

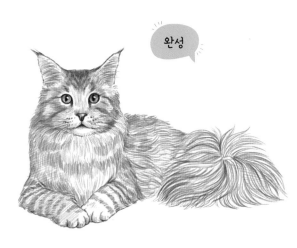

❹ 디테일한 묘사를 하며 완성합니다.

68

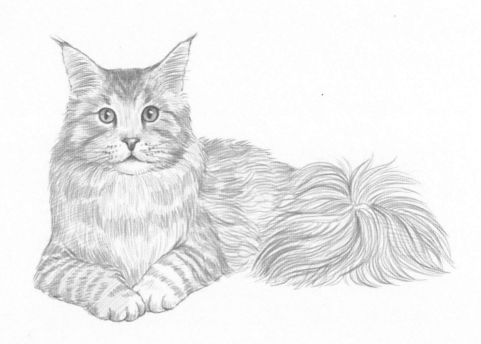

먼치킨

짧은 다리의 귀여운 먼치킨을 그려보아요.

🐾 다양한 포즈 그리기

짧은 다리가 포인트!

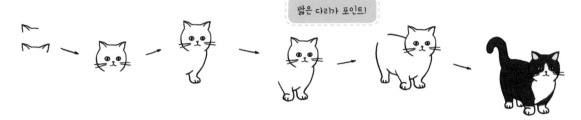

🐾 쫑긋한 귀와 동그란 얼굴을 그려주세요.　　🐾 얼굴을 그리고 앞발을 그려주세요.　　🐾 색을 칠하고 완성합니다.

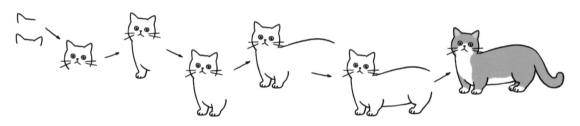

🐾 얼굴과 눈을 동그랗고 귀엽게 그려주세요.　　🐾 짧고 귀여운 다리를 그려주세요.

토실토실 귀엽게~

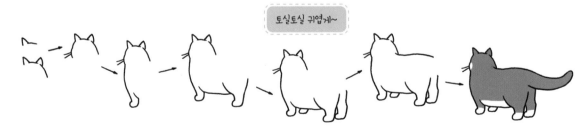

🐾 귀를 그리고 뒤통수를 동그랗게 그려주세요.　　🐾 엉덩이와 몸도 동그랗게 그려주세요.

70

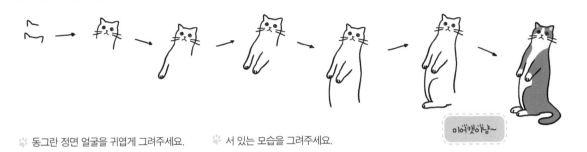

🐾 동그란 정면 얼굴을 귀엽게 그려주세요.　　🐾 서 있는 모습을 그려주세요.

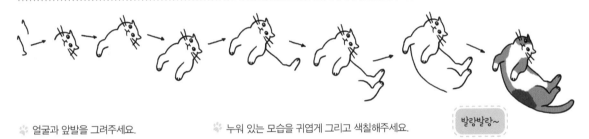

🐾 얼굴과 앞발을 그려주세요.　　🐾 누워 있는 모습을 귀엽게 그리고 색칠해주세요.

2 decorate

❶ 먼저 큰 형태를 나누어 그려주세요.

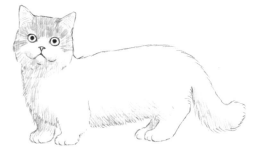

❸ 형태를 잡았던 선은 지우고
명암을 살려가며 털을 표현해주세요.

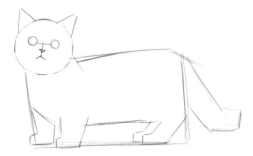

❷ 큰 형태 안에서 작은 형태를 나누어 그려주세요.

완성

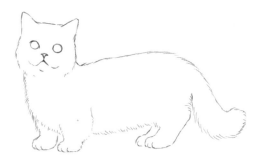

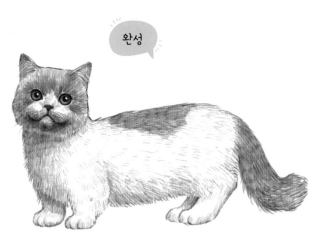

❹ 디테일한 묘사를 하며 완성합니다.

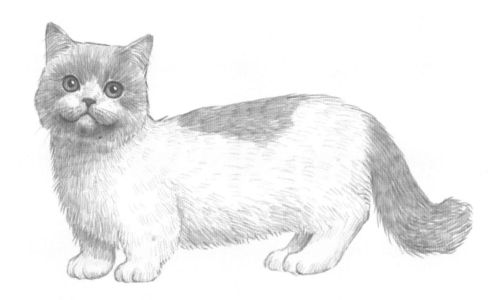

이 책에 실린 고양이 소개

벵갈
야생 살쾡이와 집고양이를 교배한 고양이예요. 호랑이나 표범을 떠올리게 하는 독특한 무늬가 특징이랍니다. 호기심이 많고 체력이 왕성해 활동적인 놀이를 즐기며, 애교도 아주 많답니다.

페르시안
전 세계적으로 가장 인기가 많은 긴 털 고양이예요. 둥근 얼굴, 납작한 코, 짧은 다리가 귀여움을 자아냅니다. 순하고 얌전해서 주인을 잘 따르고, 활발한 놀이보다는 느긋하게 앉아 빗질 받는 걸 좋아해요.

브리티시 쇼트헤어
이상한 나라의 앨리스에 등장하는 체셔 고양이입니다. 얼굴과 몸에 살집이 있어 전체적으로 둥글둥글한 귀여운 이미지이지만, 뼈가 굵고 근육이 탄탄해 운동 능력이 뛰어나죠. 조심스럽고 인내심이 많아 다른 동물들과도 평화롭게 지낸답니다.

러시안 블루
늘씬하고 날렵한 몸에 매끄러운 은회색 털을 자랑합니다. 뾰족한 역삼각형 머리와 고고한 자세가 코브라를 연상시키기도 하죠. 겁이 많고 낯을 많이 가리는 편이지만, 주인에게는 애교 만점이랍니다. 높은 곳을 아주 좋아한다고 해요.

샴
달의 다이아몬드라는 아름다운 뜻이 담긴 이름을 가졌어요. 호리호리하고 날씬한 몸매에 사파이어처럼 빛나는 푸른 눈을 가지고 있습니다. 발은 마치 장화를 신은 것 같죠. 영리하고 주인의 관심을 끄는 걸 즐깁니다.

랙돌

 안아 올리면 몸에 힘을 쭉 빼고 축 늘어진다고 해서 봉제 인형이라는 이름이 붙었어요. 옅은 바탕과 짙은 포인트가 잘 구분되는 털색을 가지고 있고, 얼굴에 거꾸로 된 V자형 무늬가 있기도 해요. 사람을 잘 따르고 장난감을 가지고 노는 것을 좋아해요.

이그저틱 쇼트헤어

 털이 조금 더 긴 것을 제외하면 페르시안 고양이와 매우 흡사해요. 먼 미간과 눌린 코 때문에 마치 억울한 표정을 짓는 것 같아 귀엽습니다. 조용하고 얌전하지만, 주인과 함께 있는 것을 좋아하고 다른 동물들과도 잘 어울려요.

아비시니안

 피라미드에서 출토된 고양이 조각상과 매우 닮은 고양이예요. 날씬하고 다리가 쭉 뻗었으며, 눈 주변에 아이라인을 그린 듯한 검은 띠가 있어요. 매우 활동적이어서 주인 품에 가만히 있지 않고 끊임없이 돌아다닌답니다.

스코티시 폴드

 앞으로 접힌 귀에 순진하게 뜬 동그란 눈이 매력적이랍니다. 얼굴, 목, 몸통, 다리가 모두 짧고 통통해서 귀여워요. 낯선 곳을 두려워하지 않고 적응을 잘하는 편이고, 애교도 많아요.

스핑크스

 털이 없이 가죽만 있는 것 같은 독특한 외모의 소유자예요. 눈과 귀가 크고 얼굴과 몸에 주름이 져 있어요. 고양이 중에서도 성격이 온순하기로 정평이 나 있답니다.

노르웨이 숲

북유럽의 매서운 추운 날씨를 견딜 수 있는 빽빽하고 긴 털을 가지고 있어요. 매끈하면서도 단단한 근육질 몸매는 야성미를 더해 준답니다. 사람을 좋아하는 상냥한 성격이면서도 나무타기를 즐기는 장난꾸러기예요.

데본 렉스

날씬하고 가는 체형, 위로 치켜 올라간 눈, 커다란 귀로 인해 마치 요정이나 외계인처럼 보여요. 짧지만 곱슬곱슬한 털은 벨벳처럼 부드러워요. 겉보기에는 날카로워 보이지만, 쾌활하고 애교가 많으며 아주 활동적이랍니다.

버만

샴 고양이와 닮았지만, 그보다 색이 짙고 털이 좀 길어요. 털은 부드러워 잘 엉기지 않고, 양말을 신은 것 같은 흰 발이 특징이랍니다. 호기심이 많아 주변 환경에 관심이 많고, 놀기 좋아해요.

셀커크 렉스

동그란 얼굴에 풍성하고 곱슬곱슬한 털을 가졌어요. 색이 매우 다양하고, 골격은 크고 단단하답니다. 끈기와 참을성이 있고 성격이 느긋해서 다른 동물들과도 잘 어울려요.

터키시 앙고라

터키 고산지역의 쌀쌀한 날씨를 견디기 위해 긴 털이 발달했어요. 색은 다양하지만, 새하얀 털이 가장 유명하고 사랑받는다고 해요. 마치 춤을 추듯 가볍고 날렵하게 걷습니다. 영리하고 호기심이 많으며, 항상 무언가를 하느라 바빠요.

메인 쿤

몸이 가장 긴 고양이로 기네스북에 올랐어요. 큰 체구에 털이 빼곡하고 풍성하답니다. 쥐를 잡는 용도로 길러졌는데 그래서인지 다른 고양이들에 비해 앞발을 자유롭게 사용해요. 영리하고 호기심이 왕성하며 겁이 별로 없어요.

먼치킨

짧은 팔다리가 매력적인 고양이예요. 닥스훈트처럼 팔다리가 짧고 허리가 깁답니다. 그렇지만 점프 실력이 좋고, 빠른 속도와 민첩성을 갖췄어요. 장난감을 가지고 달리고 쫓기는 놀이를 즐기는 장난꾸러기예요.

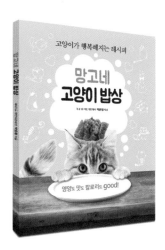

망고네 고양이 밥상
: 고양이가 행복해지는 레시피

박은정 지음 | 99쪽 | 값 13,000원

국내 1호 자연식관리사가 소개하는 영양만점 고양이 밥상 레시피!

반려인 1,500만 시대. 반려동물과의 행복한 일상을 꿈꾸는 인구가 많아지고 있지만, 반려동물의 기호와 영양, 식단에 대한 이해가 부족한 편이다. 이 책에서는 망고네펫푸드 & 수제간식을 운영하는 반려동물영양 전문가이자 국내 1호 자연식관리사인 박은정 저자가 맛있고 건강한 고양이 자연식을 쉽게 만들 수 있는 방법을 소개한다. 고양이에게 가장 중요한 단백질 식품인 닭고기 · 소고기 · 돼지고기 등을 활용한 총 65가지 자연식 레시피와 반려묘 영양 정보 팁이 알차게 구성되어 있다. 슬기로운 집사 생활을 꿈꾸는 모든 이들에게 유용한 길잡이가 될 것이다.